历代名碑名帖
集字古文系列

柳公权
楷书集字
古文名篇

吴金花 编

上海书画出版社

图书在版编目（CIP）数据

柳公权楷书集字古文名篇/吴金花编.——上海：
上海书画出版社，2020.8
（历代名碑名帖集字古文系列）
ISBN 978-7-5479-2444-0

I.①柳… II.①吴… III.①楷书－碑帖－中国－
唐代 IV.①J292.24

中国版本图书馆CIP数据核字（2020）第132205号

主　编　王立翔　李　俊
副主编　田松青　程　峰

编　委　（按照姓氏笔画排序）
　　　　王立翔　田松青　冯彦芹　张杏明
　　　　吴金花　李　俊　沈　浩　沈　菊
　　　　张恒烟　张燕萍　高岚岚　程　怡
　　　　程　峰

历代名碑名帖集字古文系列
柳公权楷书集字古文名篇

吴金花　编

责任编辑	张恒烟
编　辑	冯彦芹
审　读	陈家红
封面设计	王　峥
技术编辑	包赛明　吴　金

出版发行　上海世纪出版集团
　　　　　❷ 上海书画出版社

地址　上海市闵行区号景路159弄A座4楼
邮政编码　201101
网址　www.shshuhua.com
E-mail　shuhua@shshuhua.com
制版　上海文高文化发展有限公司
印刷　上海展强印刷有限公司
经销　各地新华书店
开本　889×1194　1/16
印张　6
版次　2021年1月第1版
　　　2024年9月第2次印刷
书号　ISBN 978-7-5479-2444-0
定价　38.00元

若有印刷、装订质量问题，请与承印厂联系

目 录

之	會	癸	永
蘭	於	丑	和
亭	會	暮	九
修	稽	春	年
禊	山	之	歲
事	陰	初	在

永和九年，岁在癸丑，暮春之初，会于会稽山阴之兰亭，修禊事

修	崇	長	也
竹	山	咸	群
又	峻	集	賢
有	嶺	此	畢
清	茂	地	至
流	林	有	少

也。群贤毕至，少长咸集。此地有崇山峻岭，茂林修竹，又有清流

激	引	水	無
湍	以	列	絲
映	為	坐	竹
帶	流	其	管
左	觴	次	弦
右	曲	雖	之

激湍，映带左右，引以为流觞曲水，列坐其次。虽无丝竹管弦之

清 是 是 盛

惠 日 以 一

風 也 暢 觴

和 天 叙 一

暢 朗 幽 詠

仰 氣 情 亦

盛，一觞一咏，亦足以畅叙幽情。是日也，天朗气清，惠风和畅。仰

以 以 察 觀

極 遊 品 宇

視 目 類 宙

聽 騁 之 之

之 懷 盛 大

娛 是 所 俯

観宇宙之大，俯察品类之盛，所以游目骋怀，足以极视听之娱，

信可乐也。夫人之相与，俯仰一世。或取诸怀抱，悟言一室之内，

悟世之信
言或相可
一取與樂
室諸俯也
之懷仰夫
內抱抱一人

不	趣	浪	或
同	舍	形	因
當	萬	骸	寄
其	殊	之	所
欣	靜	外	託
於	躁	雖	放

或因寄所托，放浪形骸之外。虽趣舍万殊，静躁不同，当其欣于

所 老 快 所
之 之 然 遇
既 将 自 暂
惓 至 是 得
情 及 不 於
随 其 知 己

所遇，暂得于己，快然自足，不知老之将至；及其所之既惓，情随

蹟	仰	矣	事
猶	之	向	遷
不	間	之	感
能	以	所	慨
不	爲	欣	係
以	陳	俛	之

事迁，感慨系之矣。向之所欣，俯仰之间，以为陈迹，犹不能不以

之 興 懷 況 修 短

隨 化 終 期 於 盡

古 人 云 死 生 亦

大 矣 豈 不 痛 哉

之兴怀，况修短随化，终期于尽！古人云：『死生亦大矣。』岂不痛哉！

每揽昔人兴感之由，若合一契，未尝不临文嗟悼，不能喻之于

悼不能喻之

未尝不临文

之由若合

每揽昔人兴

今 為 為 懷

亦 妄 虛 固

由 作 誕 知

今 後 齊 一

之 之 彭 死

視 視 殤 生

怀。固知一死生为虚诞，齐彭殇为妄作。后之视今，亦由今之视

以	雖	時	昔
興	世	人	悲
懷	殊	錄	夫
其	事	其	故
致	異	所	列
一	所	述	叙

昔，悲夫！故列叙时人，录其所述，虽世殊事异，所以兴怀，其致一

也。后之揽者，亦将有感于斯文。

近 溪 人 晋

忽 行 捕 太

逢 忘 魚 元

桃 路 為 中

花 之 業 武

林 遠 緣 陵

晋太元中，武陵人捕鱼为业。缘溪行，忘路之远近。忽逢桃花林，

夹　　美　　無　　夾

甚　　落　　雜　　岸

異　　英　　樹　　繫

之　　繽　　芳　　百

復　　紛　　草　　步

前　　漁　　鮮　　中

騙	山	盡	行
若	山	水	欲
有	有	源	窮
光	小	便	其
便	口	得	林
捨	髣	一	林

行，欲穷其林。林尽水源，便得一山，山有小口，仿佛若有光。便舍

朗 觳 狹 船

土 十 繾 從

地 步 通 口

平 豁 人 入

曠 然 復 初

屋 開 行 極

船，从口入。初极狭，才通人。复行数十步，豁然开朗。土地平旷，屋

相	阡	美	舍
聞	陌	池	儼
其	交	桑	然
中	通	竹	有
往	雞	之	良
来	犬	屬	田

舍俨然，有良田美池桑竹之属。阡陌交通，鸡犬相闻。其中往来

樂	垂	悉	種
見	髫	如	作
漁	并	外	男
人	怡	人	女
乃	然	黄	衣
大	自	髪	著

种作，男女衣着，悉如外人。黄发垂髫，并怡然自乐。见渔人，乃大

村 設 答 驚

中 酒 之 問

聞 殺 便 所

有 鷄 要 從

此 作 還 來

人 食 家 俱

惊，问所从来。具答之。便要还家，设酒杀鸡作食。村中闻有此人，

此 率 先 咸

絕 妻 世 来

境 子 避 問

不 邑 秦 訊

復 人 時 自

出 来 亂 云

咸来问讯。自云先世避秦时乱，率妻子邑人来此绝境，不复出

論 乃 隔 焉

魏 不 間 遂

晉 知 今 與

此 有 是 外

人 漢 何 人

一 無 世 間

焉，遂与外人间隔。问今是何世，乃不知有汉，无论魏晋。此人一

出	復	皆	一
酒	延	歎	爲
食	至	惋	具
停	其	餘	言
數	家	人	所
日	皆	各	聞

船便扶向處
道也既出得其
云不是爲外人
辭去此中人語

辞去。此中人语云：『不足为外人道也。』既出，得其船，便扶向路，处

其 太 詣 處

往 守 太 志

尋 即 守 之

向 遣 說 及

所 人 如 郡

志 隨 此 下

处志之。及郡下，诣太守，说如此。太守即遣人随其往，寻向所志，

然 尚 南 遂

規 士 陽 迷

往 也 劉 不

未 聞 子 復

果 之 驥 得

尋 欣 高 路

遂迷，不复得路。南阳刘子骥，高尚士也，闻之，欣然规往，未果，寻

病終後遂無問

津者

病终。后遂无问津者。

山	则	有	陋
不	名	龍	室
在	水	則	惟
高	不	靈	吾
有	在	斯	德
僂	深	是	馨

山不在高，有仙则名。水不在深，有龙则灵。斯是陋室，惟吾德馨。

白　有　色　苔
丁　鴻　入　痕
可　儒　簾　上
以　往　青　階
調　来　談　綠
素　無　笑　草

諸	牘	竹	琴
葛	之	之	閱
廬	勞	亂	金
西	形	耳	經
蜀	南	無	無
子	陽	案	絲

琴，阅金经。无丝竹之乱耳，无案牍之劳形。南阳诸葛庐，西蜀子

雲亭。孔子云何

陋之有

云亭。孔子云：何陋之有？

環	西	尤	而
滁	南	美	深
皆	諸	望	秀
山	峰	之	者
也	林	蔚	琅
其	壑	然	瑯

環滁皆山也。其西南諸峰，林壑尤美，望之蔚然而深秀者，琅玡

也 山 行 七 里
漸 聞 水 聲 潺 潺
而 瀉 出 於 兩 峰
之 間 者 釀 泉 也

也。山行六七里，渐闻水声潺潺而泻出于两峰之间者，酿泉也。

峰回路转，有亭翼然临于泉上者，醉翁亭也。作亭者谁？山之僧

亭者翼峰

者醉然回

谁翁临路

山亭於转

之也泉有

僧作上亭

智 誰 太 扵

僊 太 守 此

也 守 與 飲

名 自 客 少

之 謂 來 輒

者 也 飲 醉

而	自	醉	酒
年	號	翁	在
又	曰	之	乎
寂	醉	意	山
高	翁	不	水
故	也	在	之

而年又最高，故自号曰醉翁也。醉翁之意不在酒，在乎山水之

間 得 酒 而

也 之 也 林

山 心 若 霏

水 而 夫 開

之 寓 日 雲

樂 之 出 歸

而　朝　变　而
幽　暮　化　巖
香　也　者　穴
佳　野　山　暝
木　芳　間　晦
秀　發　之　明

而岩穴暝，晦明变化者，山间之朝暮也。野芳发而幽香，佳木秀

而	潔	者	也
繁	水	山	朝
陰	落	間	而
風	而	之	往
霜	石	四	暮
高	出	時	而

而繁阴，风霜高洁，水落而石出者，山间之四时也。朝而往，暮而

於 也 同 歸

途 至 而 四

行 於 樂 時

者 負 亦 之

休 者 無 景

於 歌 窮 不

归，四时之景不同，而乐亦无穷也。至于负者歌于途，行者休于

樹前者呼後者

應傴僂提攜往者

来而不絶者滁

人遊也臨溪而

树，前者呼，后者应，伛偻提携，往来而不绝者，滁人游也。临溪而

薪 而 釀 漁

雜 酒 泉 溪

然 洌 為 深

而 山 酒 而

前 肴 泉 魚

陳 野 香 肥

渔，溪深而鱼肥；；酿泉为酒，泉香而酒洌；；山肴野蔌，杂然而前陈

勝 竹 酣 者

觥 射 之 太

籌 者 樂 守

交 中 非 宴

錯 弈 絲 也

起 者 非 宴

者，太守宴也。宴酣之乐，非丝非竹，射者中，弈者胜，觥筹交错，起

者	鬖	賓	坐
太	頹	歡	而
守	然	也	喧
醉	乎	蒼	嘩
也	其	顏	者
已	間	白	衆

而夕阳在山，人影散乱，太守归而宾客从也。树林阴翳，鸣声上

林陰翳鳴聲上

而賓客從也樹

影散亂太守歸

而夕陽在山人

而	鳥	鳥	下
不	知	樂	遊
知	山	也	人
人	林	然	去
之	之	而	而
樂	樂	禽	禽

下，游人去而禽鸟乐也。然而禽鸟知山林之乐，而不知人之乐；

醉 守 而 人

能 之 樂 知

同 樂 而 從

其 其 不 太

樂 樂 知 守

醒 也 太 遊

人知从太守游而乐，而不知太守之乐其乐也。醉能同其乐，醒

能 述 以 文 者 太

守 也 太 守 謂 誰

廬 陵 歐 陽 修 也

能述以文者，太守也。太守谓谁？庐陵欧阳修也。

水陆草木之花

可爱者甚蕃晋

陶渊明独爱菊

自李唐来世人

水陆草木之花，可爱者甚蕃。晋陶渊明独爱菊。自李唐来，世人

而	而	愛	甚
不	不	蓮	愛
妖	染	之	牡
中	濯	出	丹
通	清	淤	予
外	漣	泥	獨

甚爱牡丹。予独爱莲之出淤泥而不染，濯清涟而不妖，中通外

直不蔓不枝香

可襄玩

植可远

远益清亭亭

焉观而予谓

予谓

菊	也	貴	君
花	牡	者	子
之	丹	也	者
隱	花	蓮	也
逸	之	花	噫
者	富	之	菊

菊，花之隐逸者也；牡丹，花之富贵者也；；莲，花之君子者也。噫！菊

之 聞 者 愛
愛 蓮 何 宜
陶 之 人 乎
後 愛 牡 衆
鮮 同 丹 矣
有 予 之

之爱，陶后鲜有闻。莲之爱，同予者何人？：牡丹之爱，宜乎众矣！

新 臨 地 臨
城 於 隱 川
之 溪 然 之
上 曰 而 城
有 新 高 東
池 城 以 有

临川之城东，有地隐然而高，以临于溪，曰新城。新城之上，有池

川 池 曰 窪

記 者 王 然

云 荀 羲 而

也 伯 之 方

義 子 之 以

之 臨 墨 長

洼然而方以长，曰王羲之之墨池者，荀伯子《临川记》云也。羲之

信 此 學 嘗

然 爲 書 慕

邪 其 池 張

方 故 水 芝

義 蹟 盡 臨

之 豈 黑 池

尝慕张芝，临池学书，池水尽黑，此为其故迹，岂信然邪？方羲之

之 而 滄 於

不 嘗 海 山

可 極 以 水

強 東 娛 之

以 方 其 間

仕 出 意 豈

之不可强以仕，而尝极东方，出沧海，以娱其意于山水之间。岂

乃	邪	又	有
善	義	嘗	徜
則	之	自	徉
其	之	休	肆
所	書	於	恣
能	晚	此	而

有徜徉肆恣，而又尝自休于此邪？義之之书晚乃善，则其所能，

盖 致 然 及

亦 者 後 者

以 非 世 豈

精 天 未 其

力 成 有 學

自 也 能 不

盖亦以精力自致者，非天成也。然后世未有能及者，岂其学不

邪 欲 豈 如

墨 深 可 彼

池 造 以 邪

之 道 少 則

上 德 哉 學

今 者 況 固

如彼邪？则学固岂可以少哉，况欲深造道德者邪？墨池之上，今

為州學舍教授

王君盛恐其不

章也書晉王右

軍墨池之六字

为州学舍。教授王君盛恐其不章也，书『晋王右军墨池』之六字

於 又 有 心
楹 告 記 豈
間 於 推 愛
以 鞏 王 人
揭 曰 君 之
之 顥 之 善

于楹间以揭之。又告于巩曰：『愿有记。』推王君之心，岂爱人之善，

其 迹 而 雖
事 邪 因 一
以 其 以 能
勉 亦 及 不
其 欲 乎 以
學 推 其 廢

虽一能不以废，而因以及乎其迹邪？其亦欲推其事，以勉其学

人 尚 一 者

莊 之 能 邪

士 如 而 夫

之 此 使 人

遺 況 後 之

風 仁 人 有

者邪？夫人之有一能，而使后人尚之如此，况仁人庄士之遗风

餘思被於来世

者何如哉慶曆

八年九月十二

曰曾鞏記

余思，被于来世者何如哉！庆历八年九月十二日，曾巩记。

崇 月 雪 鳥

禎 余 三 聲

五 住 日 俱

年 西 湖 絕

十 湖 中 是

二 大 人 日

崇禎五年十二月，余住西湖。大雪三日，湖中人鳥声俱绝。是日

看	火	小	更
雪	獨	舟	定
霧	往	擁	矣
淞	湖	毳	余
沆	心	衣	拏
碭	亭	鑪	一

更定矣，余拏一小舟，拥毳衣炉火，独往湖心亭看雪。雾凇沆砀，

天水上一
與上影一
雲上子痕
與下惟湖
山一心
與白亭
一湖

天与云与山与水，上下一白。湖上影子，惟长堤一痕、湖心亭一

黠	舟	而	兩
與	中	已	人
余	人	到	鋪
舟	兩	亭	氈
一	三	上	對
芥	粒	有	坐

点，与余舟一芥，舟中人两三粒而已。到亭上，有两人铺毡对坐，

一正喜更

童沸日有

子湖见此

烧余中人

酒大焉拉

鑪惊得余

一童子烧酒炉正沸。见余大惊喜，曰：『湖中焉得更有此人！』拉余

同飲而余强飲

大白而别問其

姓氏是金陵人

客此及下船舟

客此及下船舟

同饮。余强饮三大白而别。问其姓氏，是金陵人，客此。及下船，舟

子喃喃曰

相

公

癡

更

有

癡

似

相

公

者

子喃喃曰：『莫说相公痴，更有痴似相公者！』

子

喃

喃

曰

莫

說

觀	深	多	皆
自	般	時	空
在	若	照	度
菩	波	見	一
薩	羅	五	切
行	蜜	蘊	苦

观自在菩萨，行深般若波罗蜜多时，照见五蕴皆空，度一切苦

是色異厄
色即空舍
受是空利
想空不子
行空異色
識即色不

厄。舍利子，色不异空，空不异色，色即是空，空即是色，受想行识，

不 不 子 亦

淨 生 是 復

不 不 諸 如

增 臧 法 是

不 不 空 舍

減 垢 相 利

亦复如是。舍利子，是诸法空相，不生不灭，不垢不净，不增不减。

無色 眼 無 是

色 耳 受 故

聲 鼻 想 空

香 舌 行 中

味 身 識 無

觸 意 無 色

是故空中无色，无受想行识，无眼耳鼻舌身意，无色声香味触

法	無	明	乃
無	意	亦	至
眼	識	無	無
界	界	無	老
乃	無	明	死
至	無	盡	亦

法，无眼界，乃至无意识界，无无明，亦无无明尽，乃至无老死，亦

故	無	集	無
菩	得	滅	老
提	以	道	死
薩	無	無	盡
埵	所	智	無
依	得	亦	苦

无老死尽。无苦集灭道，无智亦无得。以无所得故，菩提萨埵，依

般	故	掛	怖
若	心	礙	遠
波	無	故	離
羅	掛	無	顛
蜜	礙	有	倒
多	無	恐	夢

般若波罗蜜多故，心无挂碍。无挂碍故，无有恐怖，远离颠倒梦

《心经》

阿波世想

耨羅諸究

多蜜佛竟

羅多依涅

三故般槃

藐得若三

想，究竟涅槃。三世诸佛，依般若波罗蜜多故，得阿耨多罗三藐

81

三　　　呪
菩　　神　是
提　呪　羅　無
　蜜　是　上
知　多　大　呪
般　是　明　是

三菩提。故知般若波罗蜜多，是大神咒，是大明咒，是无上咒，是

羅 虛 一 無

蜜 故 切 等

多 說 苦 等

呪 般 真 呪

即 若 實 能

說 波 不 除

无等等咒，能除一切苦，真实不虚。故说般若波罗蜜多咒，即说

呪	波	僧	婆
曰	羅	揭	訶
揭	揭	諦	
諦	諦	菩	
揭	波	提	
諦	羅	薩	

咒曰：揭谛揭谛，波罗揭谛，波罗僧揭谛，菩提萨婆诃。

山不在高有僊則名水
不在深有龍則靈斯是
陋室惟吾德馨苔痕上
階綠草色入簾青談笑
有鴻儒往來無白丁可
以調素琴閱金經無絲
竹之亂耳無案牘之勞
形南陽諸葛廬西蜀子
雲亭孔子云何陋之有

劉禹錫陋室銘　辛丑夏日吴金花書於三竹齋

唐　刘禹锡《陋室铭》

蘭亭集序

永和九年歲在癸丑暮春之初會於會稽山陰之蘭亭修禊事也群賢畢至少長咸集此地有崇山峻嶺茂林修竹又有清流激湍映帶左右引以為流觴曲水列坐其次雖無絲竹管弦之盛一觴一詠亦足以暢叙幽情是日也天朗氣清惠風和暢仰觀宇宙之大俯察品類之盛所以遊目騁懷足以極視聽之娛信可樂也夫人之相與俯仰一世或取諸懷抱悟言一室之內或因寄所託放浪形骸之外雖趣舍萬殊

桃花源記

晉太元中武陵人捕魚為業緣溪行忘路之遠近忽逢桃花林夾岸數百步中無雜樹芳草鮮美落英繽紛漁人甚異之復前行欲窮其林盡水源便得一山山有小口髣髴若有光便捨船從口入初極狹纔通人復行數十步豁然開朗土地平曠屋舍儼然有良田美池桑竹之屬阡陌交通雞犬相聞其中往來種作男女衣着悉如外人黃髮垂髫並怡然自樂見漁人乃大驚問所從來具答之便要還家設

不知老之將至。及其所之既惓，情隨事遷，感慨係之矣。向之所欣，俛仰之間，以為陳蹟，猶不能不以之興懷，況修短隨化，終期於盡。古人云，死生亦大矣。豈不痛哉！每攬昔人興感之由，若合一契，未嘗不臨文嗟悼，不能喻之於懷。固知一死生為虛誕，齊彭殤為妄作。後之視今，亦由今之視昔，悲夫！故列敘時人，錄其所述，雖世殊事異，所以興懷，其致一也。後之攬者，亦將有感於斯文。

晉王羲之蘭亭序　辛丑夏日　吳玉花書於二竹齋

晋　王羲之《兰亭序》

世避秦時亂，率妻子邑人來此絕境，不復出焉，遂與外人間隔。問今是何世，乃不知有漢，無論魏晉。此人一一為具言所聞，皆歎惋。餘人各復延至其家，皆出酒食。停數日，辭去。此中人語云，不足為外人道也。既出，得其船，便扶向路，處處志之。及郡下，詣太守說如此。太守即遣人隨其往，尋向所志，遂迷，不復得路。南陽劉子驥，高尚士也，聞之，欣然規往。未果，尋病終。後遂無問津者。

晉陶淵明桃花源記　辛丑夏日　吳玉花書於二竹齋

晋　陶渊明《桃花源记》

醉翁亭記

環滁皆山也其西南諸峰林壑尤美望之蔚然而深秀者琅琊也山行六七里漸聞水聲潺潺而瀉出於兩峰之間者釀泉也峰回路轉有亭翼然臨於泉上者醉翁亭也作亭者誰山之僧智僊也名之者誰太守自謂也太守與客來飲於此飲少輒醉而年又最高故自號曰醉翁也醉翁之意不在酒在乎山水之間也山水之樂得之心而寓之酒也若夫日出而林霏開雲歸而巖穴暝晦明變化者山間之朝暮也野芳發而幽香佳木秀而繁陰風霜高潔水落而石出者山間之四時也朝而往

臨川之城東有地隱然而高以臨於溪曰新城新城之上有池窪然而方以長曰王羲之之墨池者荀伯子臨川記云也羲之嘗慕張芝臨池學書池水盡黑此為其故蹟豈信然邪方羲之之不可強以仕而嘗極東方出滄海以娛其意於山水之間豈有徜徉肆恣而又嘗自休於此邪羲之之書晚乃善則其所能蓋亦以精力自致者非天成也然後世未

至于负者歌于途，行者休于树，前者呼，后者应，伛偻提携，往来而不绝者，滁人游也。临溪而渔，溪深而鱼肥，酿泉为酒，泉香而酒洌，山肴野蔌，杂然而前陈者，太守宴也。宴酣之乐，非丝非竹，射者中，弈者胜，觥筹交错，起坐而喧哗者，众宾欢也。苍颜白发，颓然乎其间者，太守醉也。已而夕阳在山，人影散乱，太守归而宾客从也。树林阴翳，鸣声上下，游人去而禽鸟乐也。然而禽鸟知山林之乐，而不知人之乐；人知从太守游而乐，而不知太守之乐其乐也。醉能同其乐，醒能述以文者，太守也。太守谓谁？庐陵欧阳修也。

欧阳修醉翁亭记　壬辰夏日吴主花书于三竹斋

宋　欧阳修《醉翁亭记》

……以一少哉！况欲深造道德者邪？墨池之上，今为州学舍。教授王君盛恐其不章也，书"晋王右军墨池"之六字于楹间以揭之。又告于巩曰："愿有记。"推王君之心，岂爱人之善，虽一能不以废，而因以及乎其迹邪？其亦欲推其事以勉其学者邪？夫人之有一能而使后人尚之如此，况仁人庄士之遗风余思被于来世者何如哉！庆历八年九月十二日曾巩记。

曾巩墨池记　吴主花书于三竹斋

宋　曾巩《墨池记》

崇禎五年十二月，余住西湖。大雪三日，湖中人鳥聲俱絕。是日更定矣，余拏一小舟，擁毳衣爐火，獨往湖心亭看雪。霧淞沆碭，天與雲與山與水，上下一白。湖上影子，惟長堤一痕、湖心亭一點、與余舟一芥、舟中人兩三粒而已。

般若波羅蜜多心經

觀自在菩薩，行深般若波羅蜜多時，照見五蘊皆空，度一切苦厄。舍利子，色不異空，空不異色，色即是空，空即是色，受想行識，亦復如是。舍利子，是諸法空相，不生不滅，不垢不淨，不增不減。是故空中無色，無受想行識，無眼耳鼻舌身意，無色聲香味觸法，無眼界，乃至無意識界，無無明，亦無無明盡，乃至無老死，亦無老死盡，無苦集滅

明　张岱《湖心亭看雪》

（书法内容）两人铺毡对坐，一童子烧酒鑪正沸，见余大惊喜，曰"湖中焉得更有此人！"拉余同饮。余强饮三大白而别，问其姓氏，是金陵人，客此。及下船，舟子喃喃曰："莫说相公痴，更有痴似相公者。"

張岱湖心亭看雪　吳主花書於二竹齋

《心经》

（书法内容）……般若波罗蜜多故，心无挂碍，无挂碍故，无有恐怖，远离颠倒梦想，究竟涅槃。三世诸佛，依般若波罗蜜多故，得阿耨多罗三藐三菩提。故知般若波罗蜜多，是大神咒，是大明咒，是无上咒，是无等等咒，能除一切苦，真实不虚。故说般若波罗蜜多咒，即说咒曰：揭谛揭谛，波罗揭谛，波罗僧揭谛，菩提萨婆诃。

辛丑夏日吳主花書於二竹齋

水陸草木之花可愛者甚蕃晉陶淵明獨愛菊自李唐來世人甚愛牡丹予獨愛蓮之出淤泥而不染濯清漣而不妖中通外直不蔓不枝香遠益清亭亭淨植可遠觀而不可褻玩焉予謂菊花之隱逸者也牡丹花之富貴者也蓮花之君子者也噫菊之愛陶後鮮有聞蓮之愛同予者何人牡丹之愛宜乎眾矣

宋周敦頤重蓮說是記物言志的傳世名篇其中出淤泥而不染濯清漣而不妖為千古名句 辛丑夏日吳篁花書於二竹齋

宋　周敦颐　《爱莲说》